U0044600

這裡的風和水氣

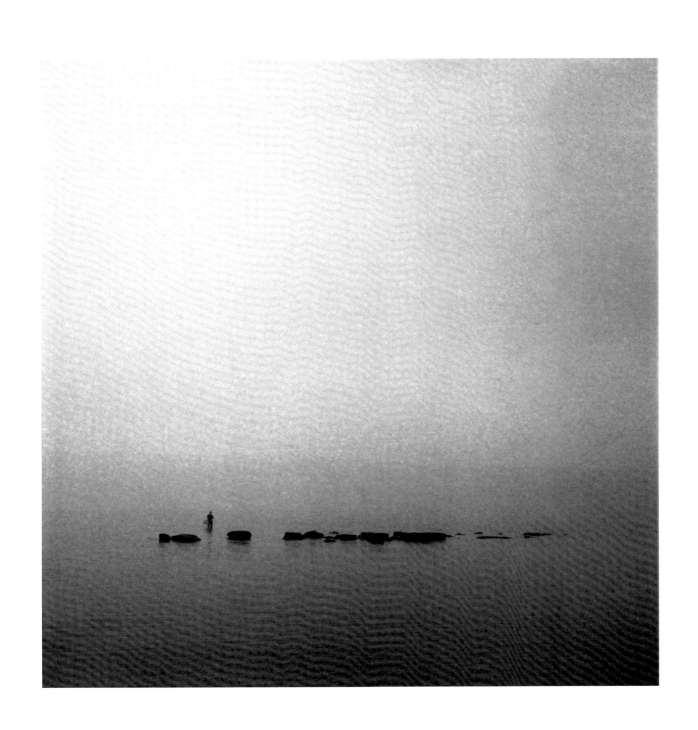

獻給少數幸運的人

序

澎湖。

這裡的烈日與海風、這裡的海與老人、這裡的玄武岩與仙人掌、這裡的白浪與沙灘、這裡的咾咕厝與菜園、這裡的港灣與碼頭、這裡的防空洞與牛心灣、這裡的野菊花與銀合歡、這裡的蝸牛與蚱蜢、這裡的廟宇與小法、這裡的旗幟與小船、這裡傾倒的圍牆與坍塌的房……。

「童年救一生」。我屬這一型。

在12歲離開「澎湖」這一塊麗寶地與海域的40年來，無論人在何處，心中所繫、腦裡所向總有童年時期的這一片天空、這一塊土地、這一方的海。

「回家吧！回到你心心念念的出生地吧！」這決定在我拍過第26部偶像劇、出過一本攝影集後，在將要邁進五十歲的一個早晨，像四十五歲的一天丟掉手上的香菸一樣突然、一樣過癮、一樣驕傲，哈哈哈……。再做一些事情吧！在決定回鄉的當下，於是掄起那年代有點久遠的哈蘇503，開始遊走。拍什麼？人？物？建築？海？這對40年後，記憶猶存、人事已非的「陌生的故鄉」來說是有難度。於是我決定慢慢來，慢慢體會當下、慢慢感受當下、慢慢找尋當下也慢慢品味當下。如此，一天、三天……甚至七天、十天……才可能有張照片。漸漸地，一張張畫面再再告訴我，這裡是我的出生地，「初始」、「源頭」、「孕育」早已成型在心底深處成就這部攝影書了。

40年不長，對一個漁村、海島能有多大的建設？

即便如此孩童時期的生活環境與記憶還能留存多少？

我不清楚，只能用時間一步一步的隨心隨性的尋找下去。這裡的風和水氣……

2017春—2020秋

這裡的風和水氣

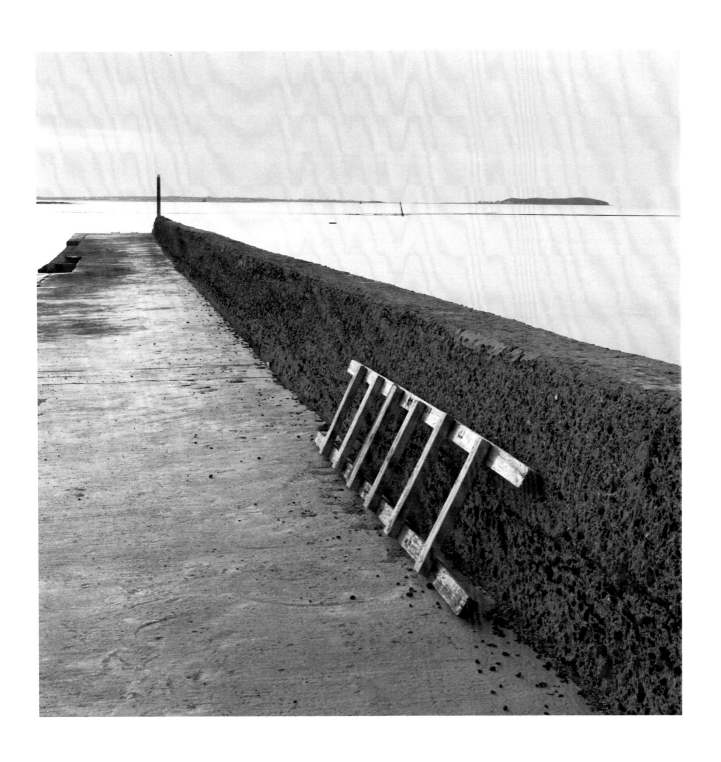

風和水氣造的利度
湖西奎壁山

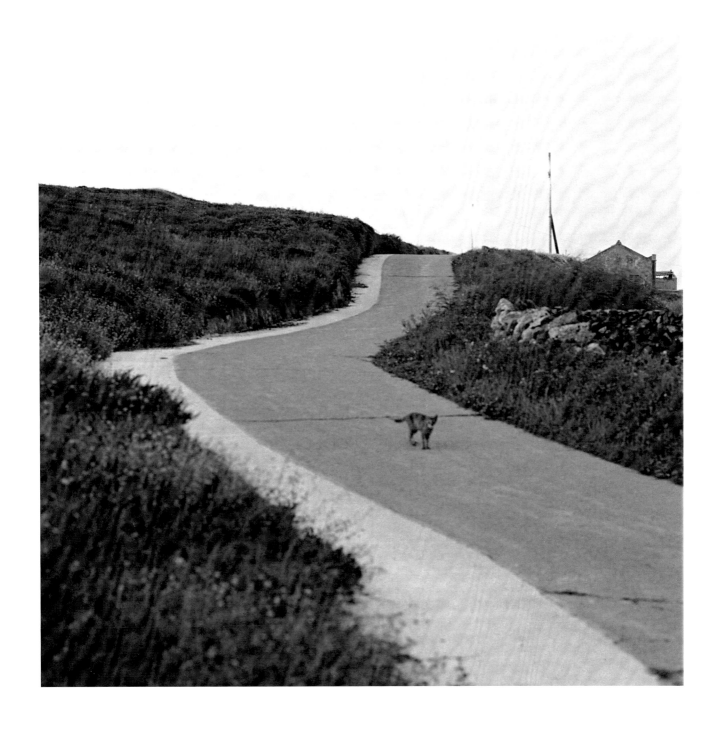

風行、獨走在氣壓初上時
西嶼小門

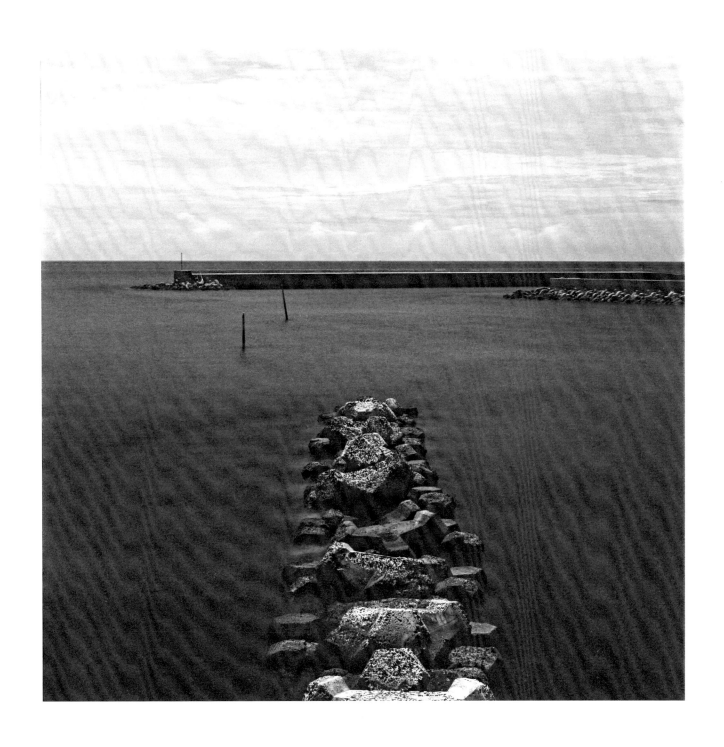

水在凝固，60秒間
通樑跨海大橋上

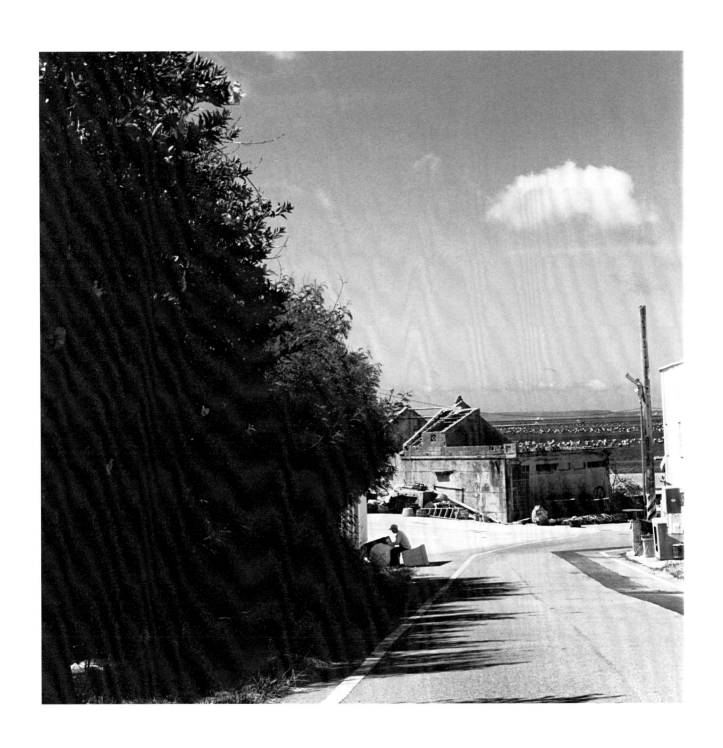

熱浪下的修爲
西嶼大菓葉

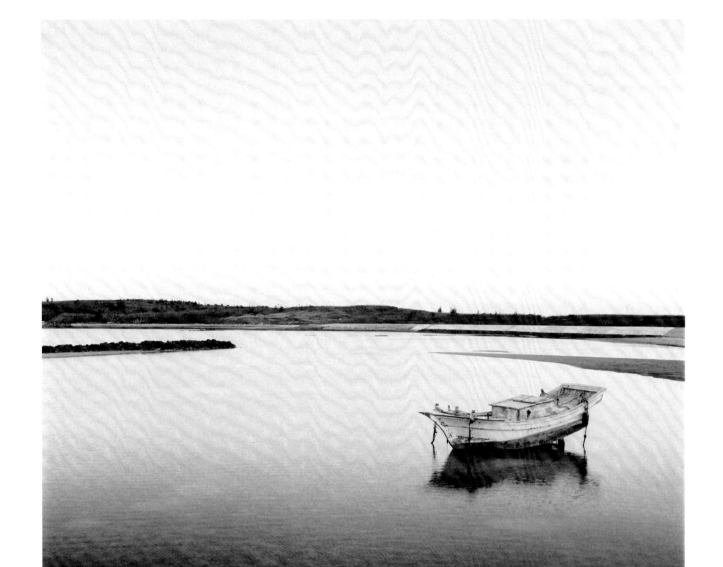

待水來、知遠行
白沙講美

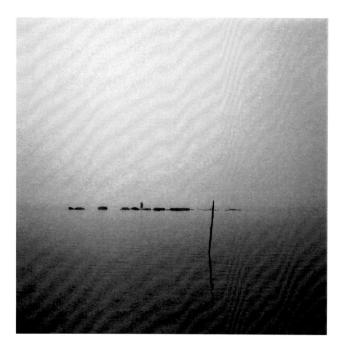
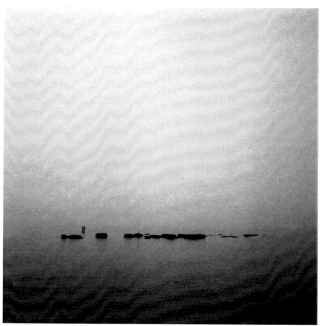
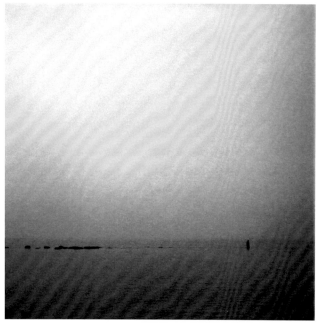

霧中風景

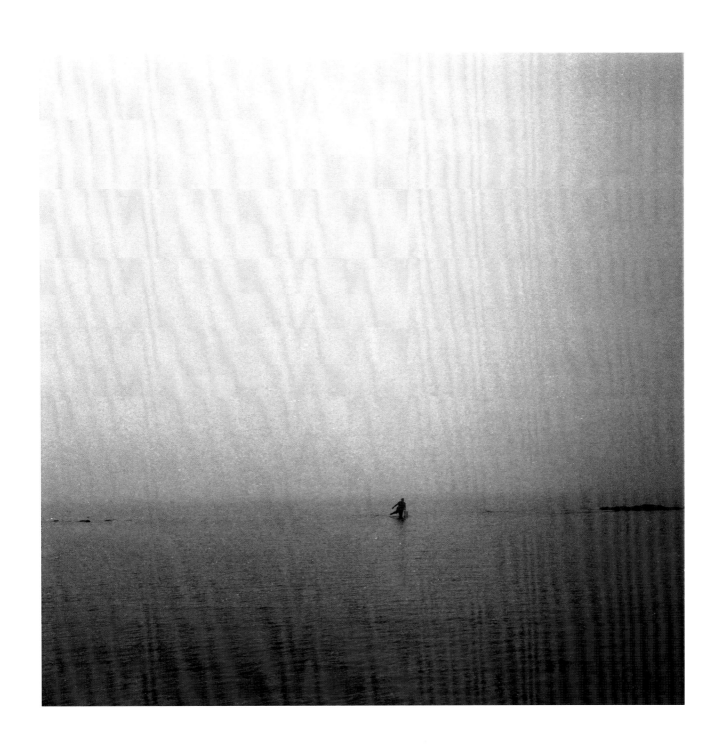

迷失在霧中風景
白沙後寮

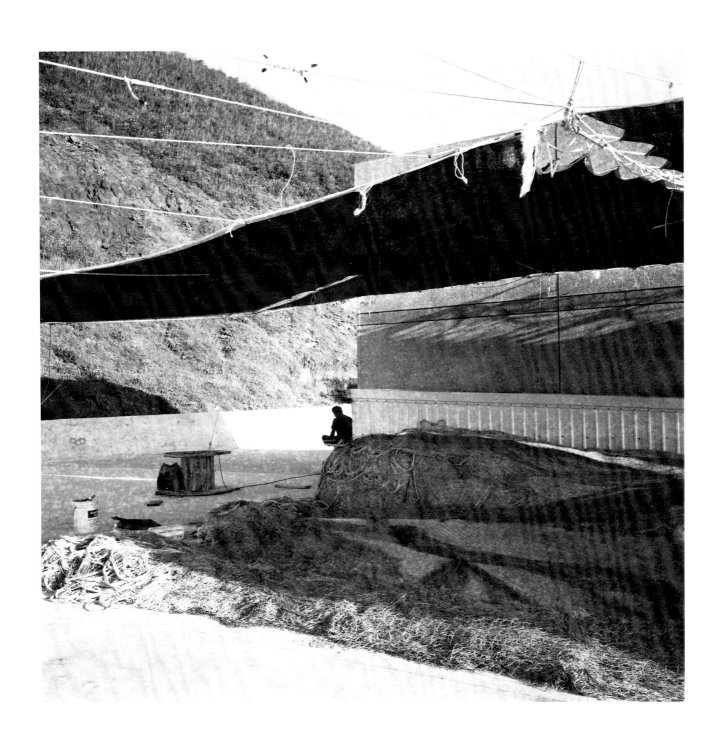

網下體會水涼意
西嶼內塹

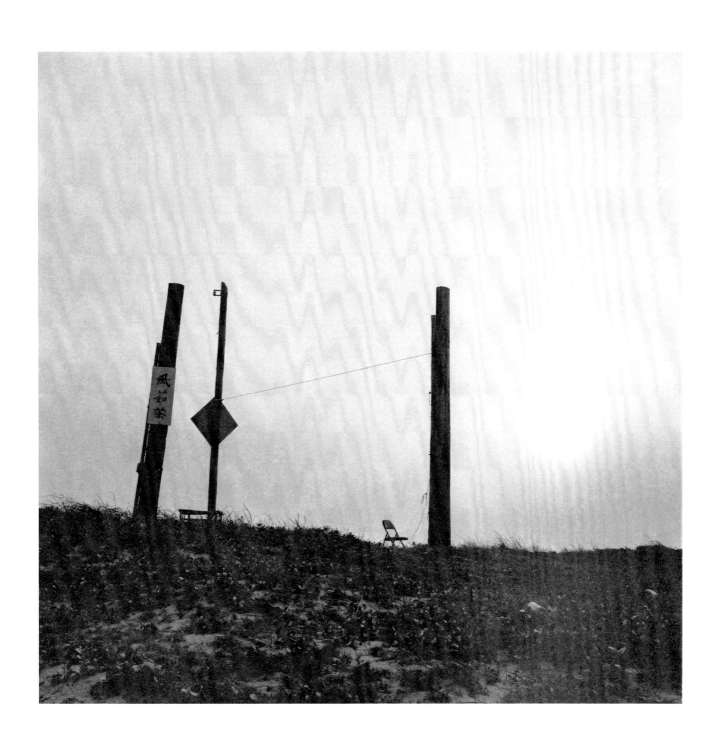

夏的微笑風茹
白沙天堂路

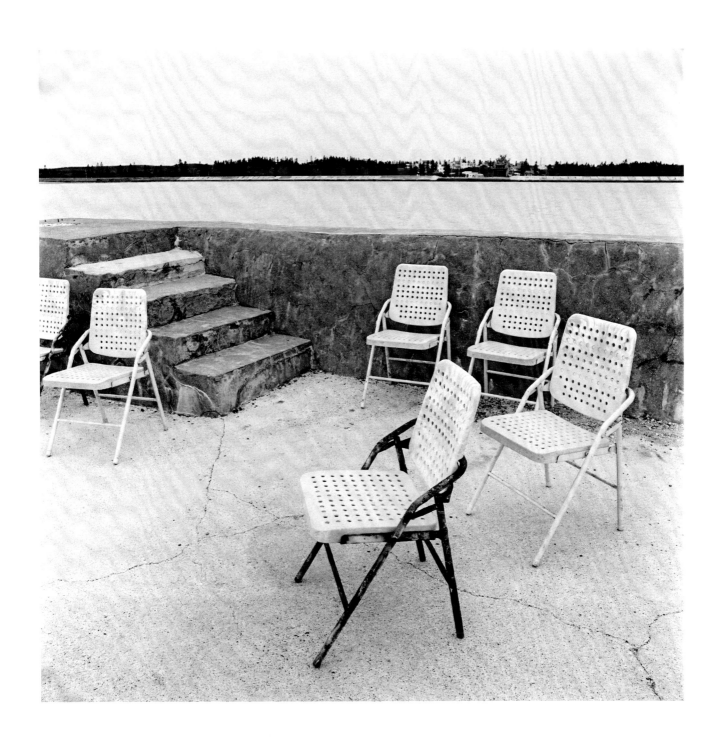

等待風和水氣
白沙講美

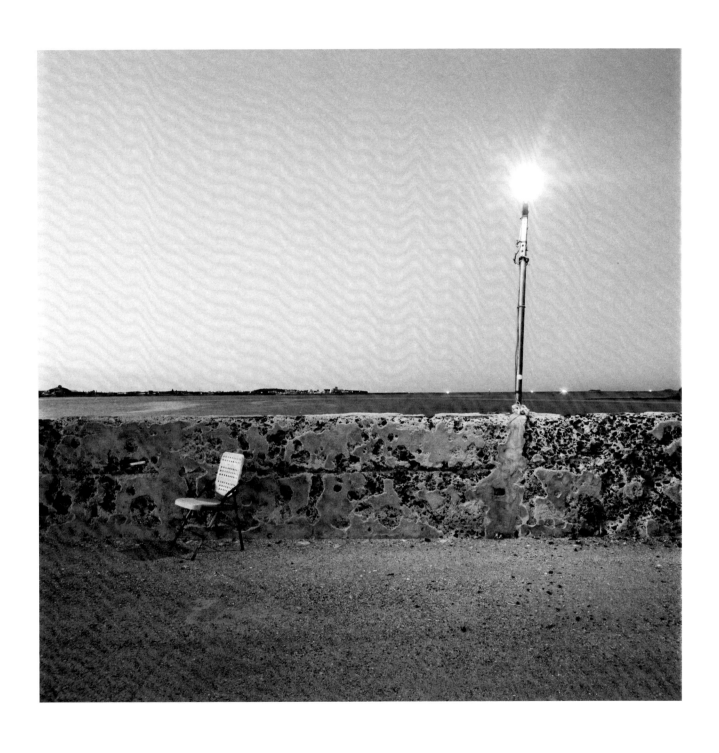

腐蝕？衝擊？在風和水氣下
白沙講美

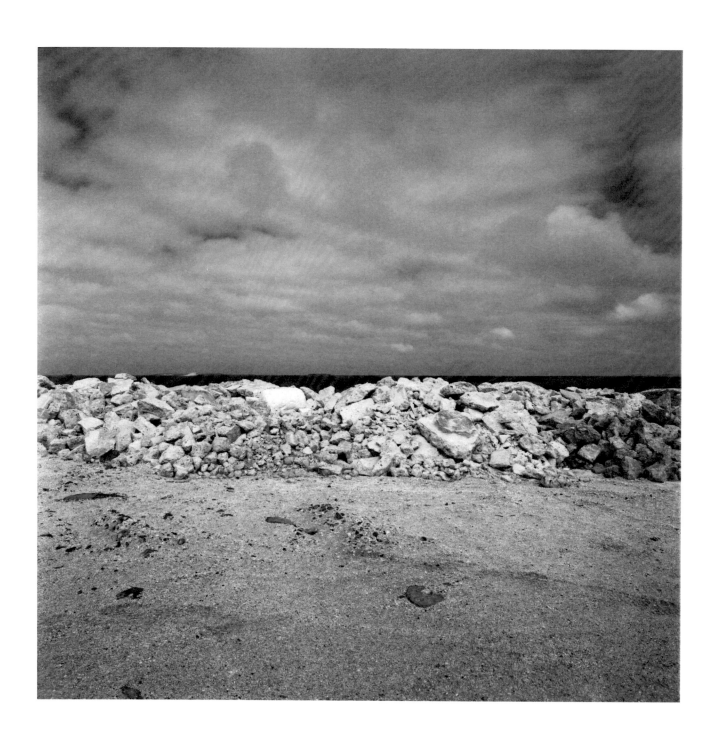

風給出的顏色
白沙後寮

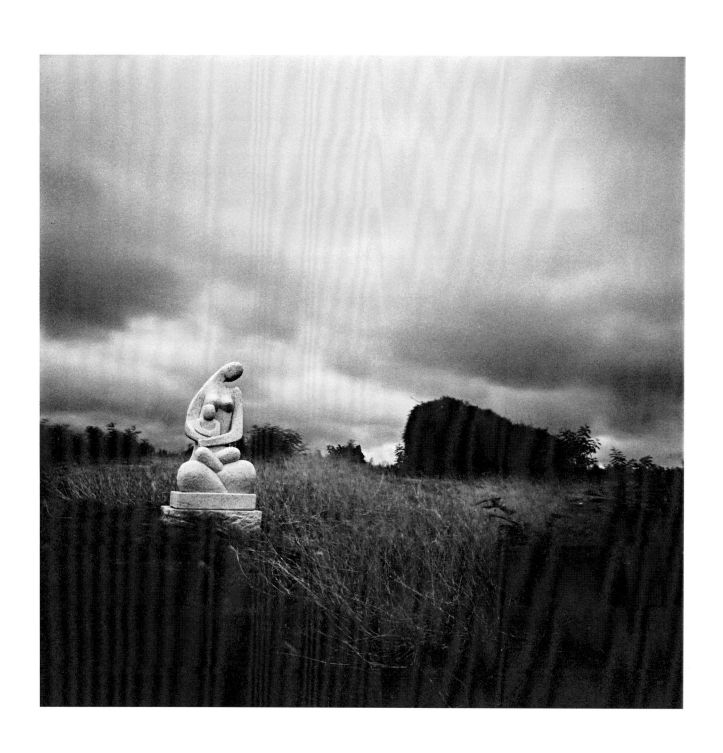

孕育在風裡
西嶼小池角

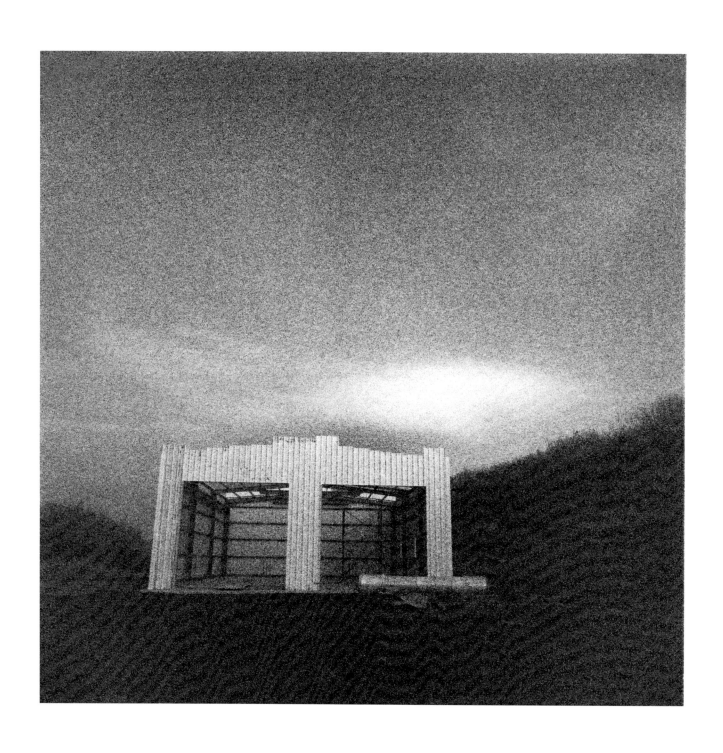

山風下的聖殿
203縣道白沙段

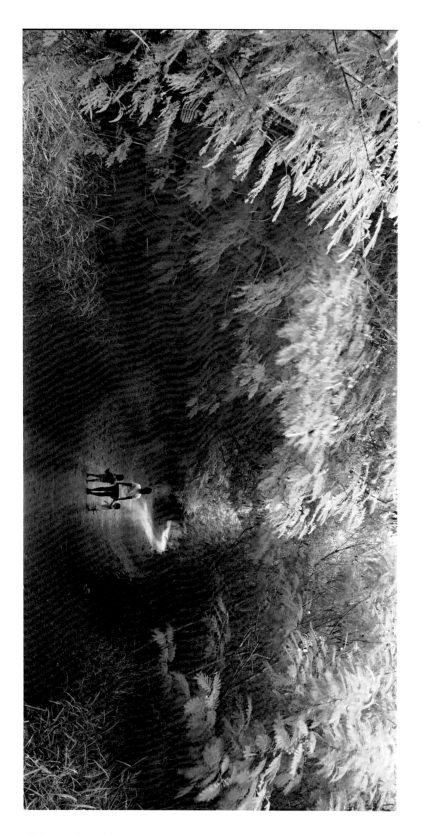

就如時空河流
203縣道白沙段

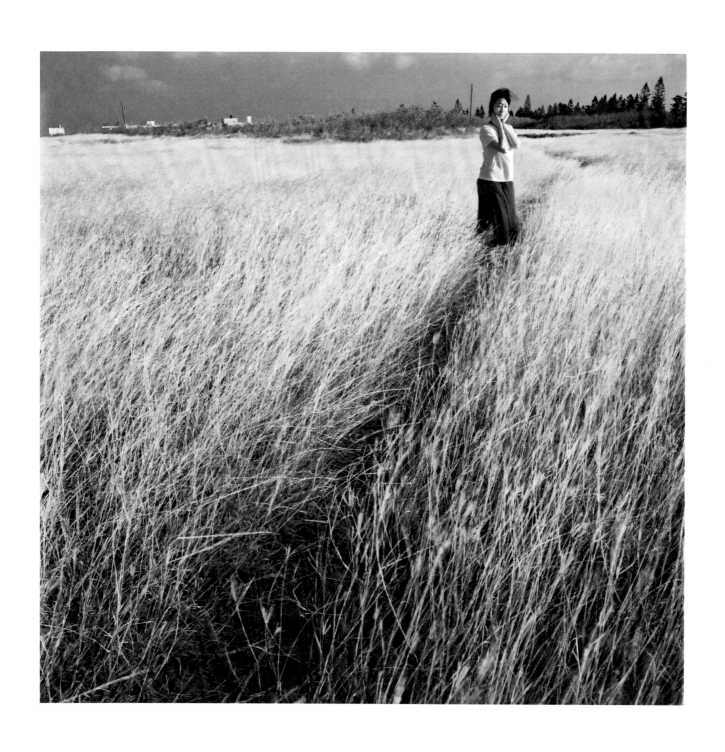

讓秋風吹起時
湖西西溪

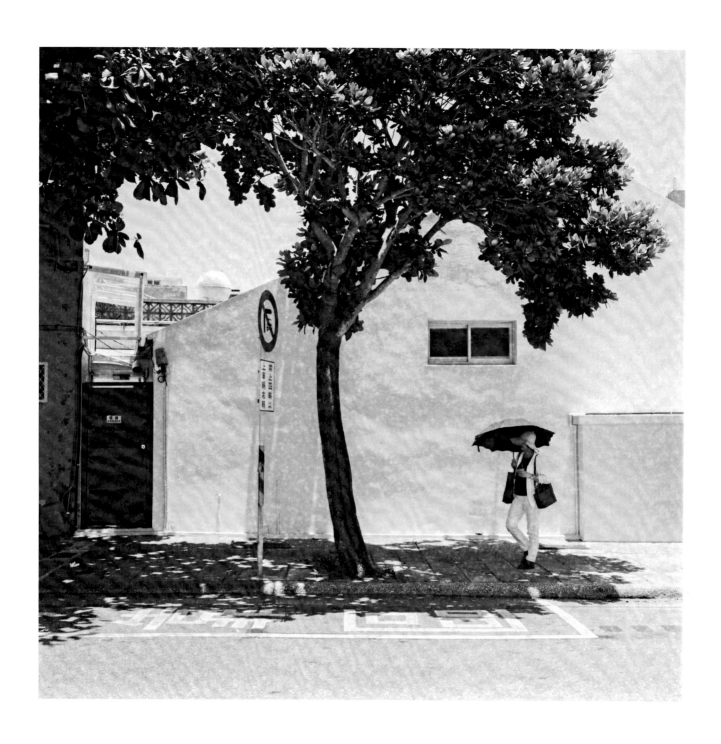

熱浪下忙奔走
馬公車站

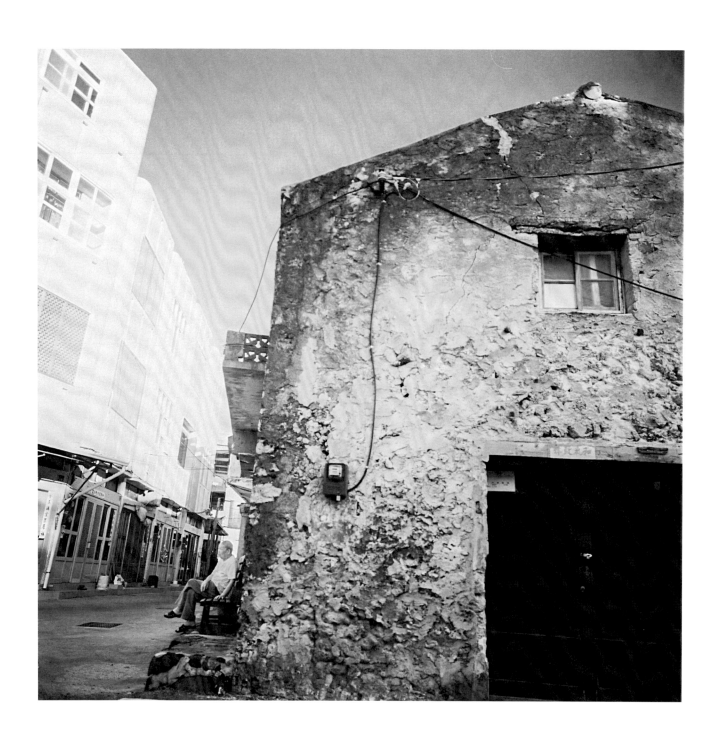

風華？風化？老去
湖西湖西

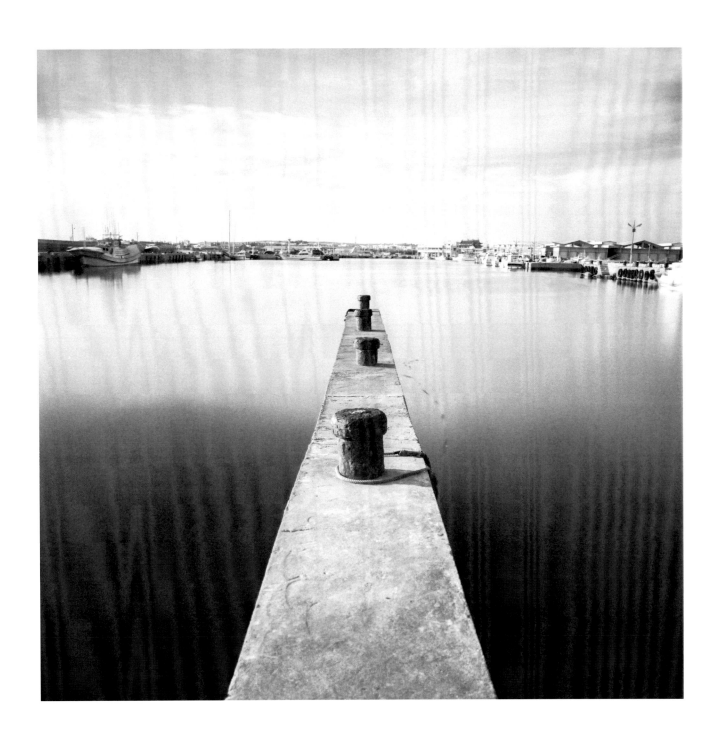

F22／30s 造鏡面
湖西龍門

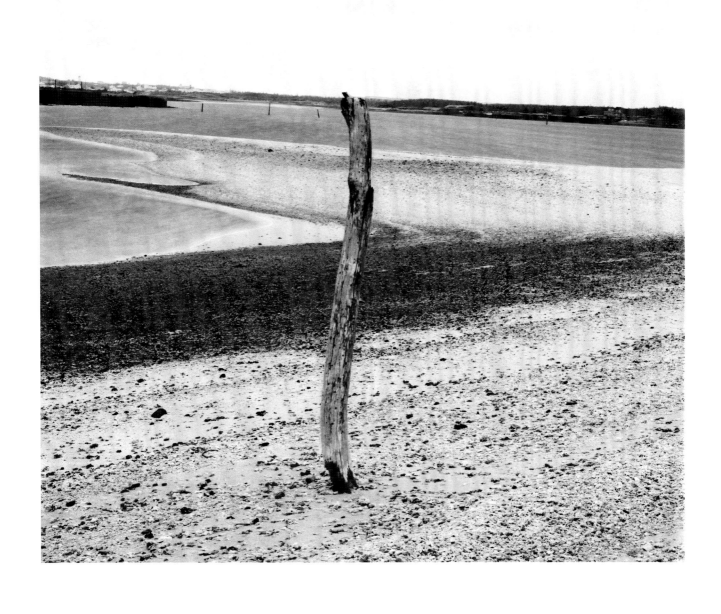

潮汐見砂礫
湖西青螺沙嘴

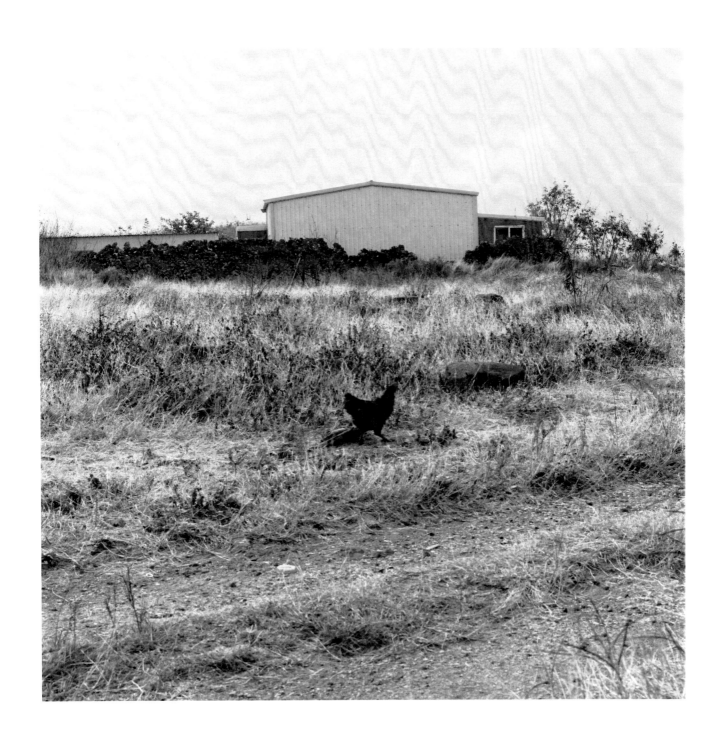

在風中黑的獨步
白沙中屯風車

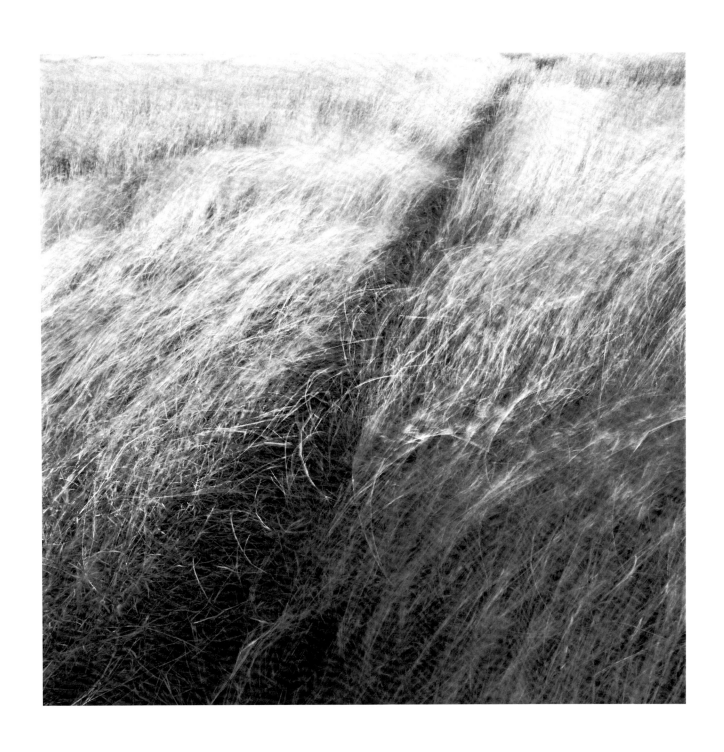

遇見秋風吹起時
湖西西溪

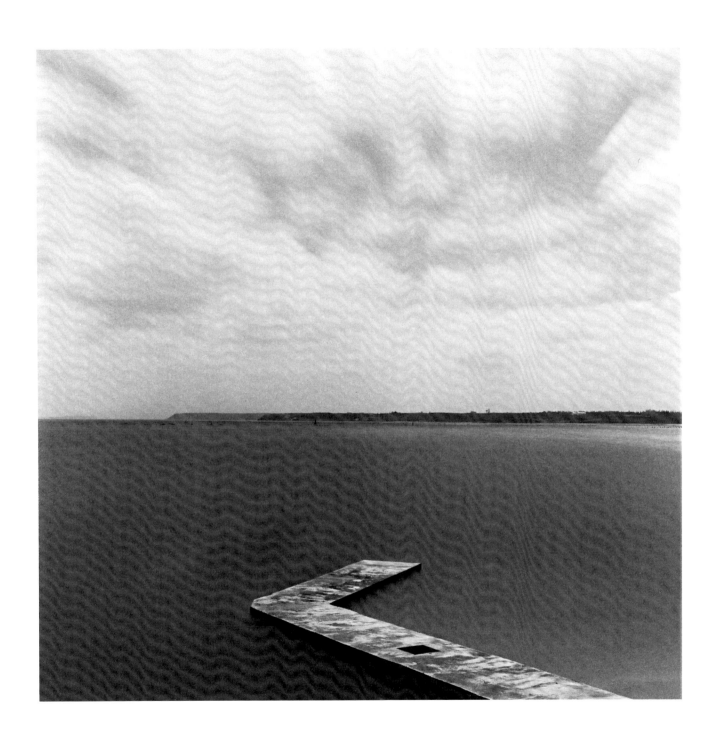

勾／溝
西嶼合界

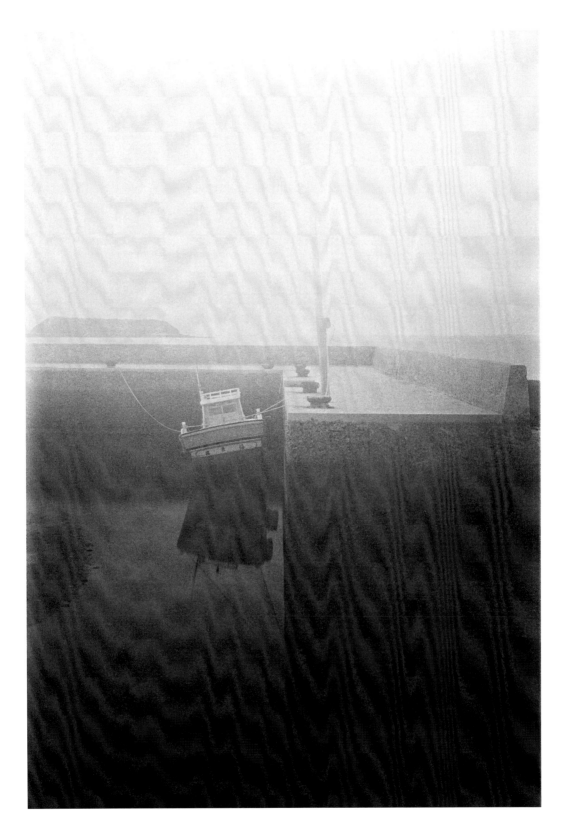

霧的清晨人已歸
風櫃西滬港

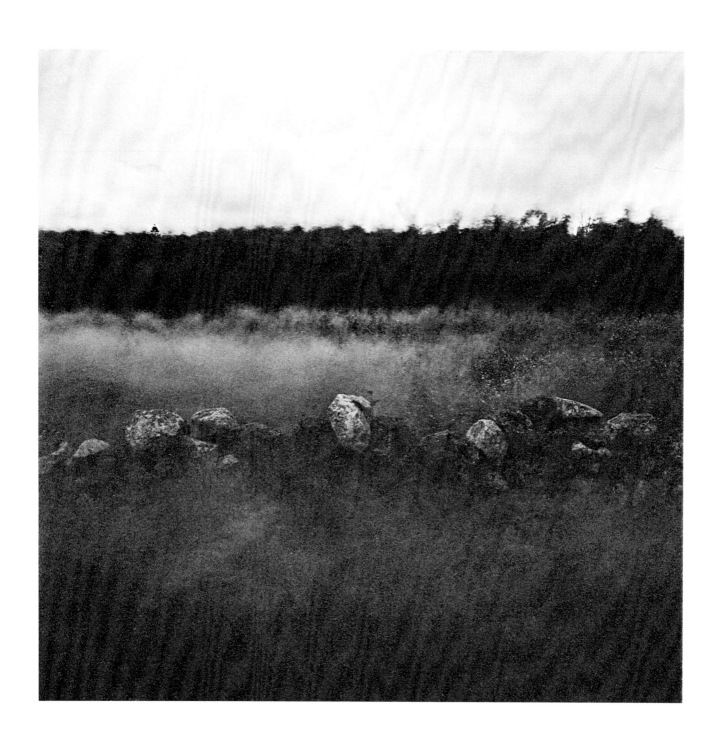

浮在風中亂草
湖西西溪

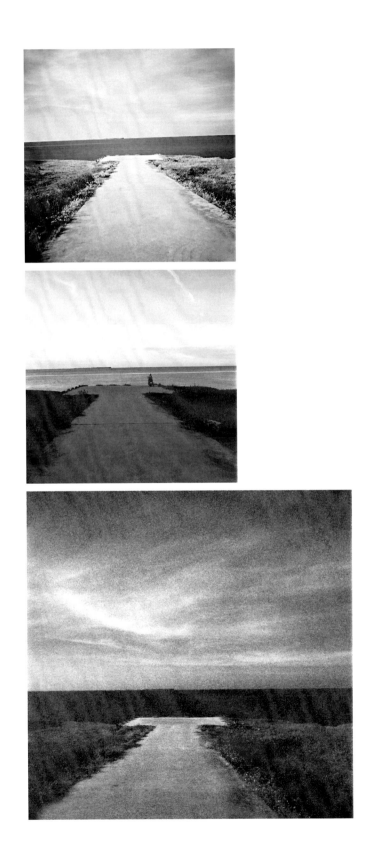

旅人

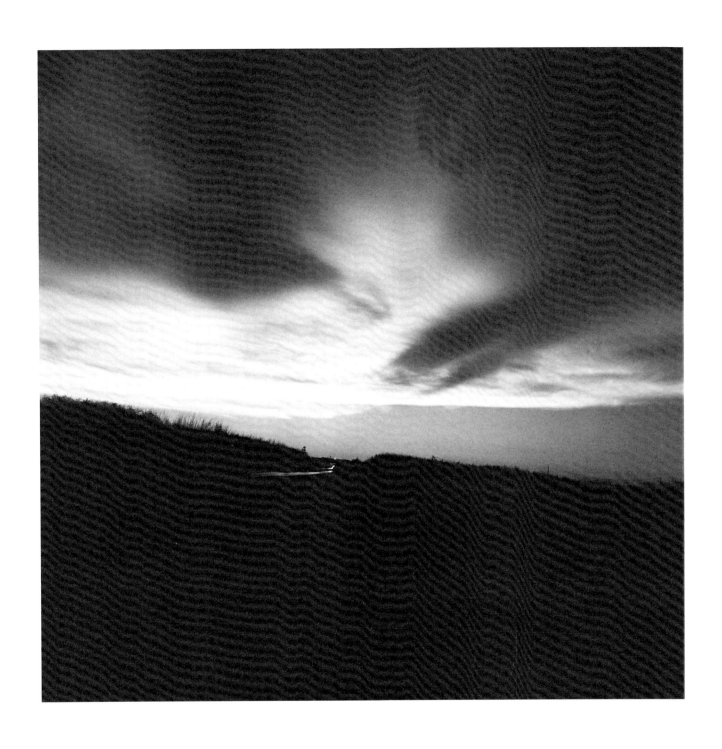

烏雲壓境何處躲？留了出口
七美

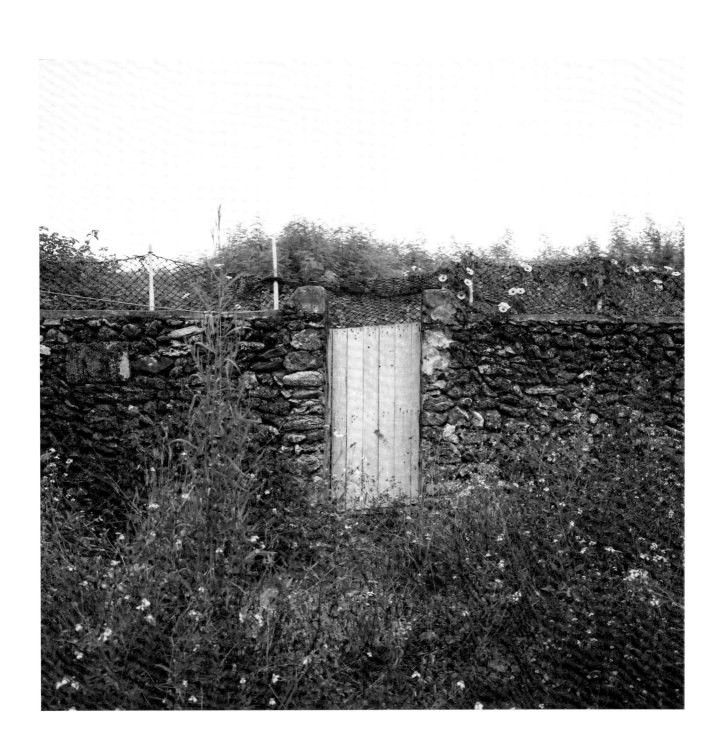

暖春夏堆花房
七美

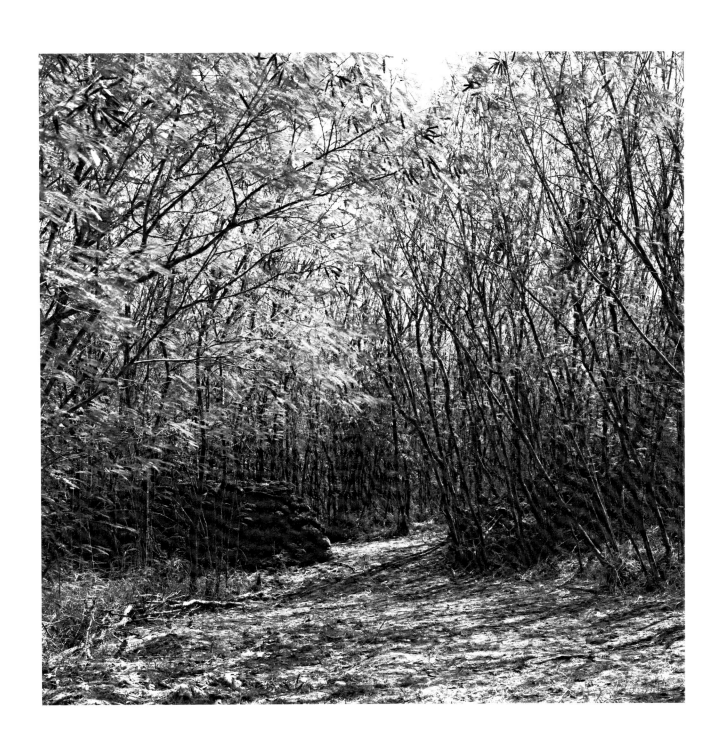

在銀合歡秘境搖曳
湖西安宅

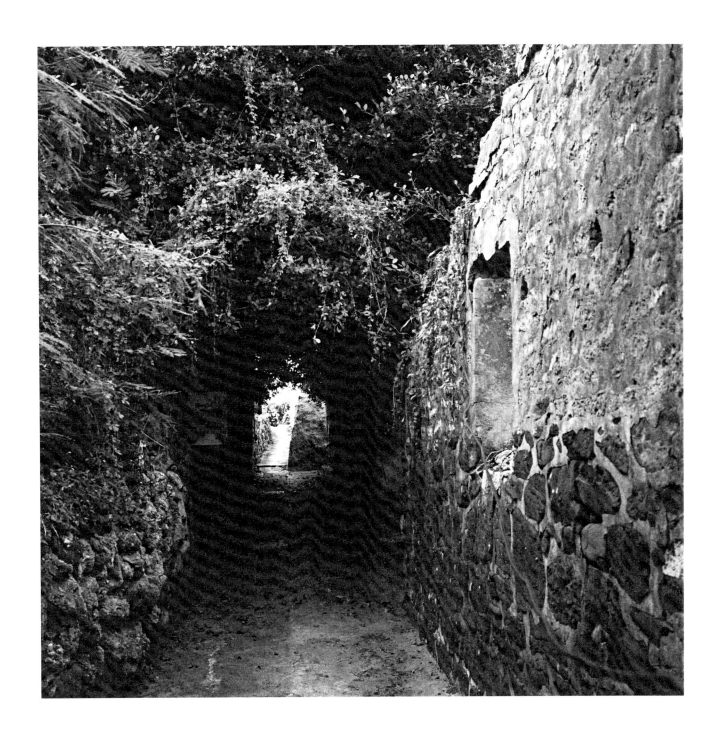

通道，記憶隨風來
西嶼池西

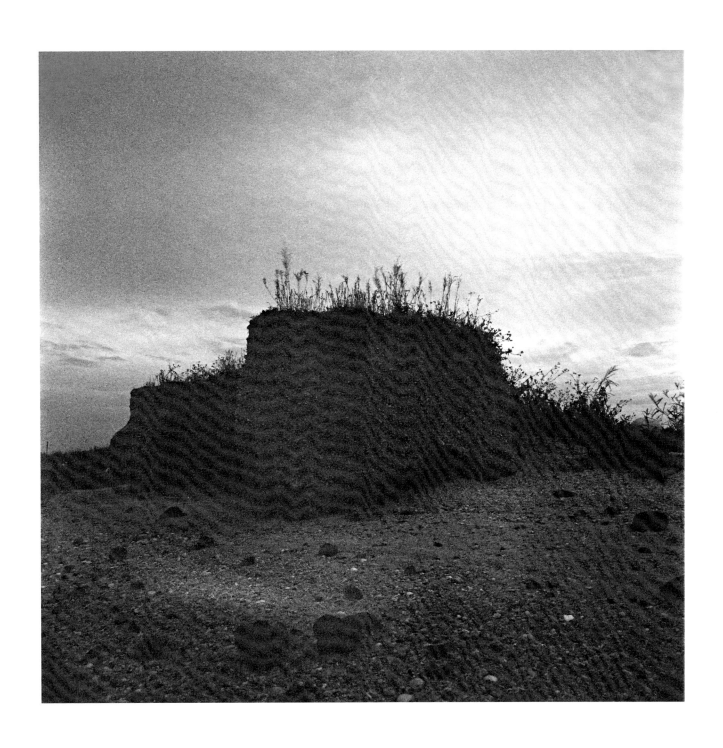

憶起Paul strand
湖西紅羅

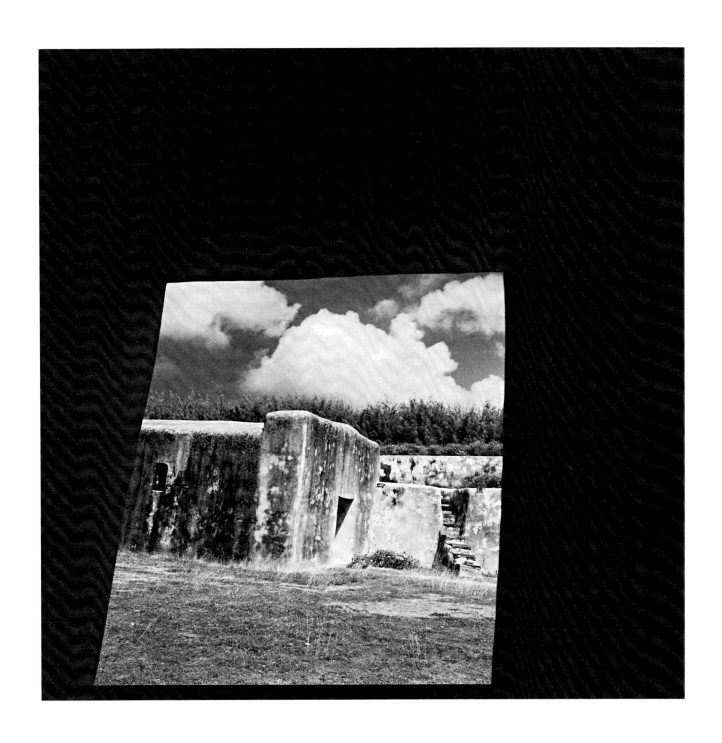

東邊漂浮堡壘
西嶼東臺

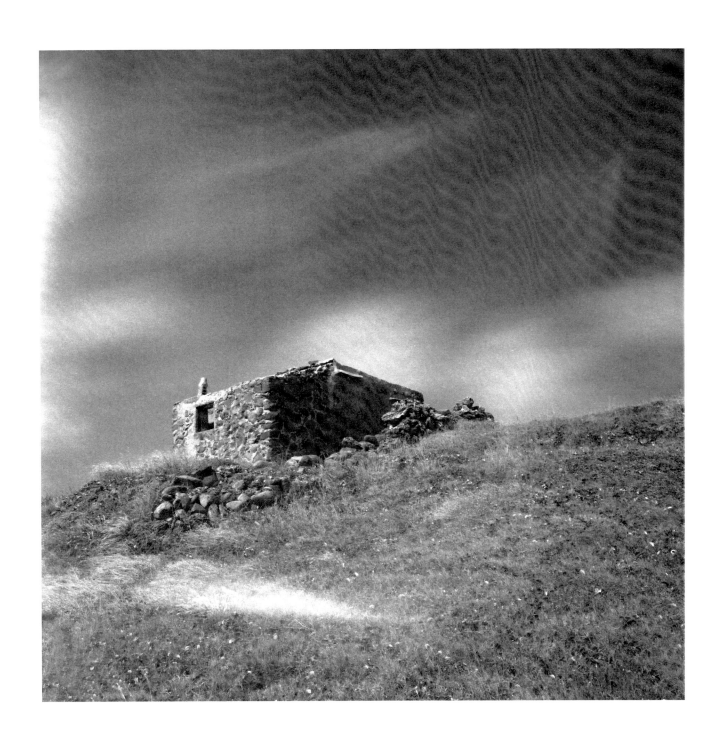

小坡上風中殘燭
西嶼小門

2020冬一2023春
這裡的風和水氣

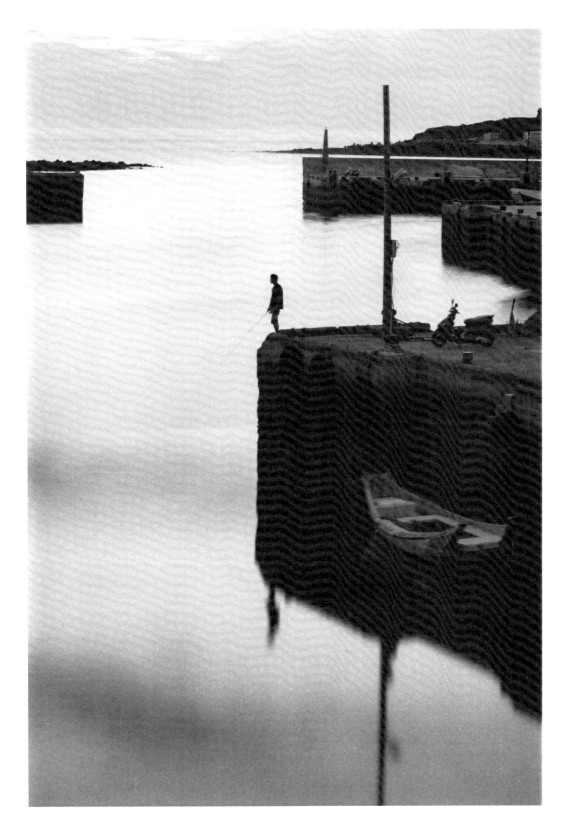

獨享這一片寧靜
西嶼小門

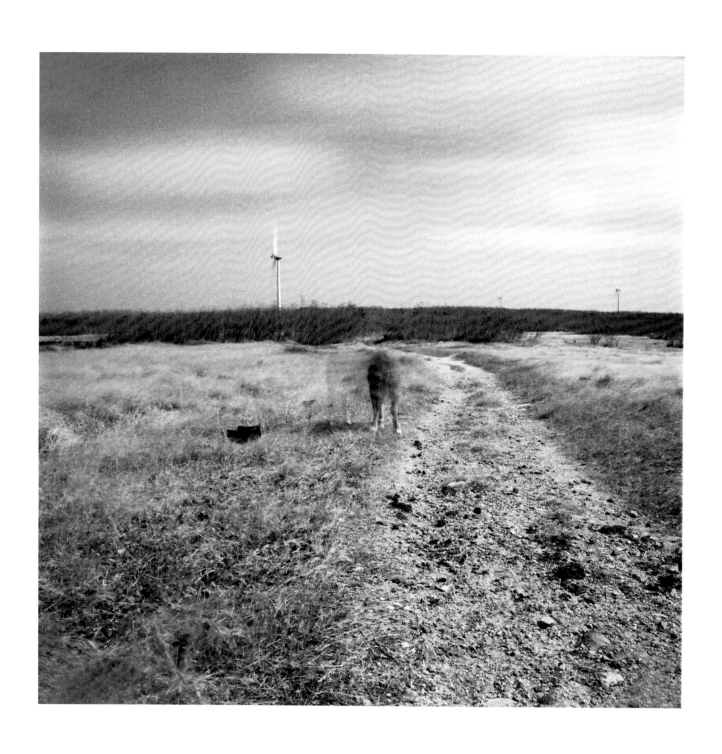

轉動在小徑
湖西龍門菓葉間

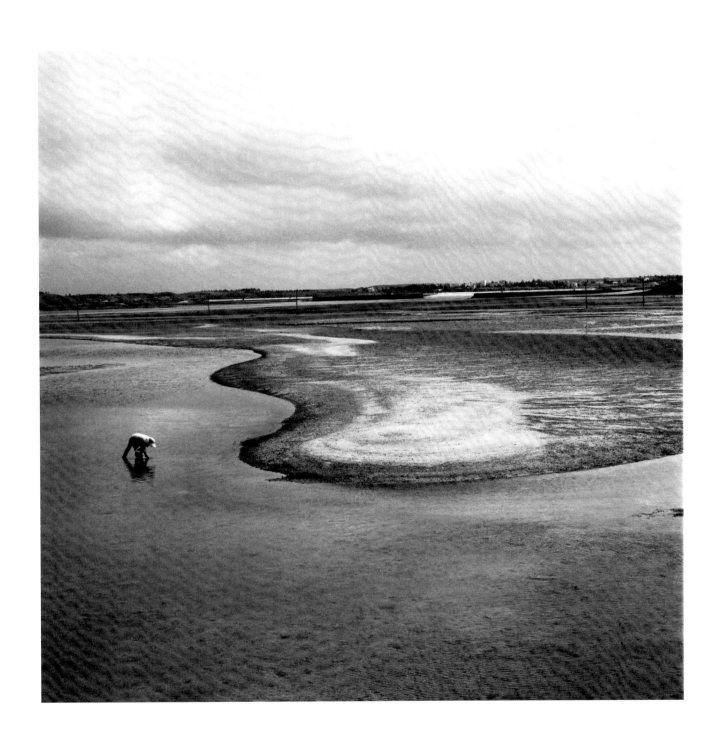

歲月流淌在潮汐
白沙港子岐頭間

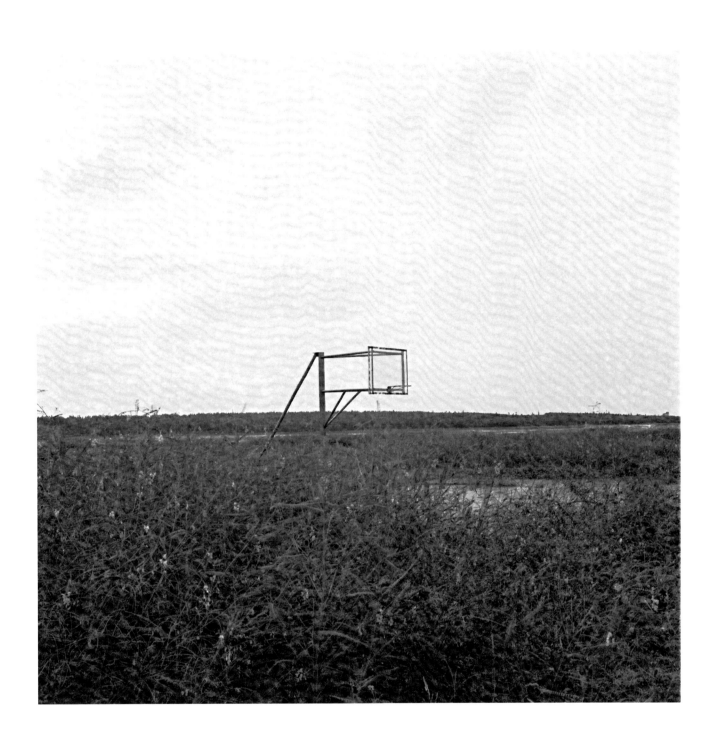

微風中的矩形
湖西紅羅

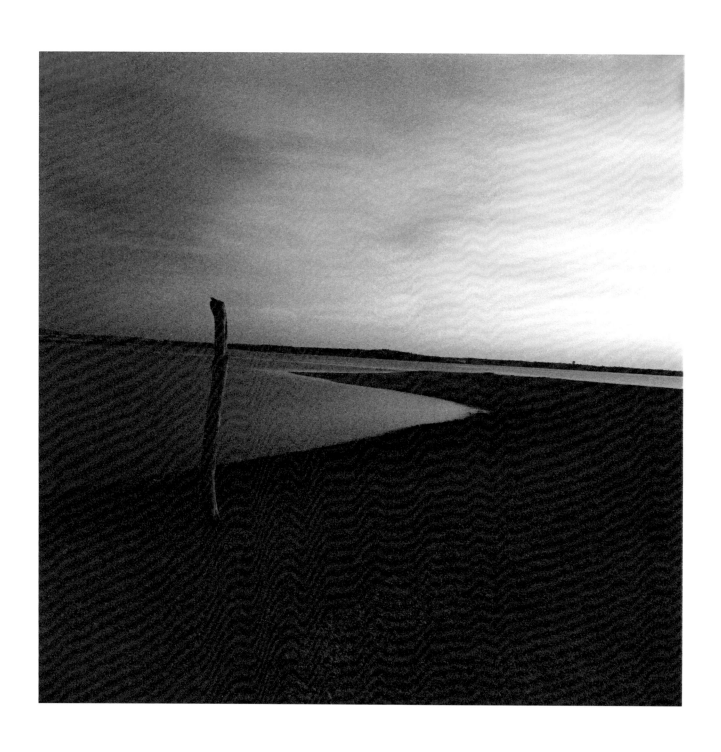

黑緩慢吞食中
湖西青螺沙嘴

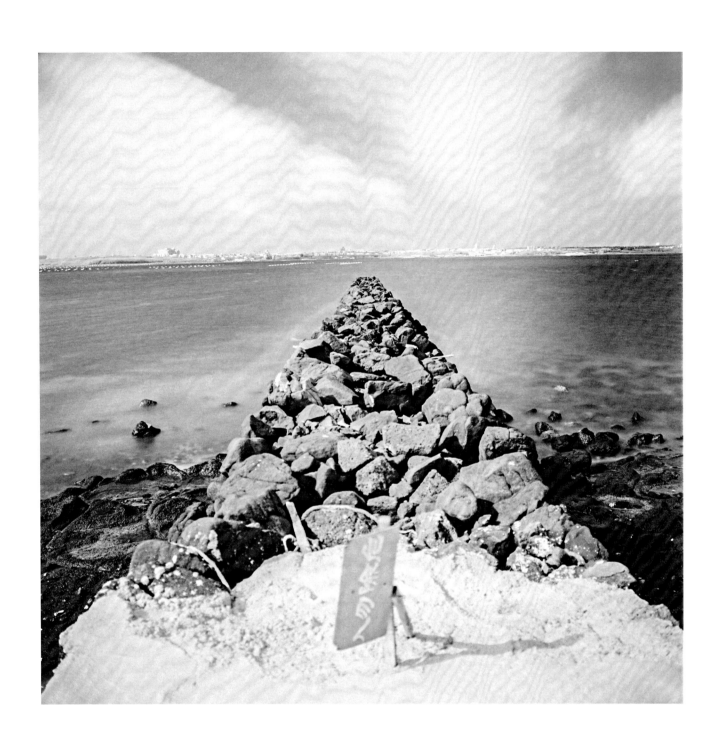

風和水氣裡堆疊的危機
澎南五德

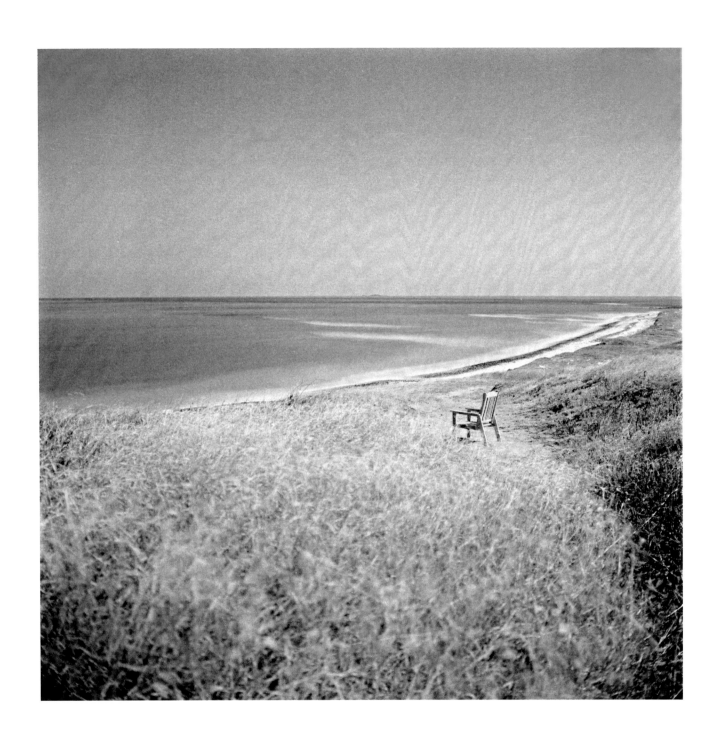

等待風將給的信
湖西龍門

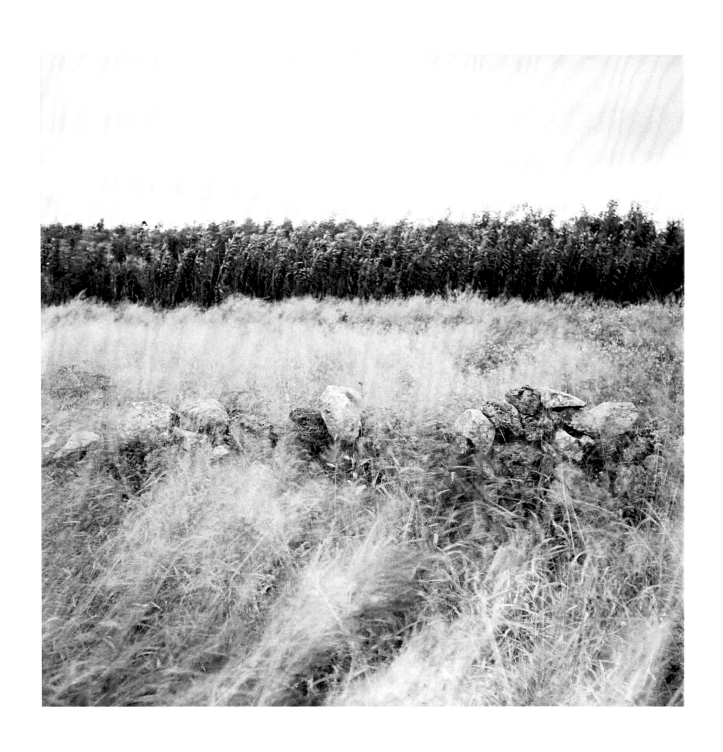

擾亂草給出的顏色
湖西西溪

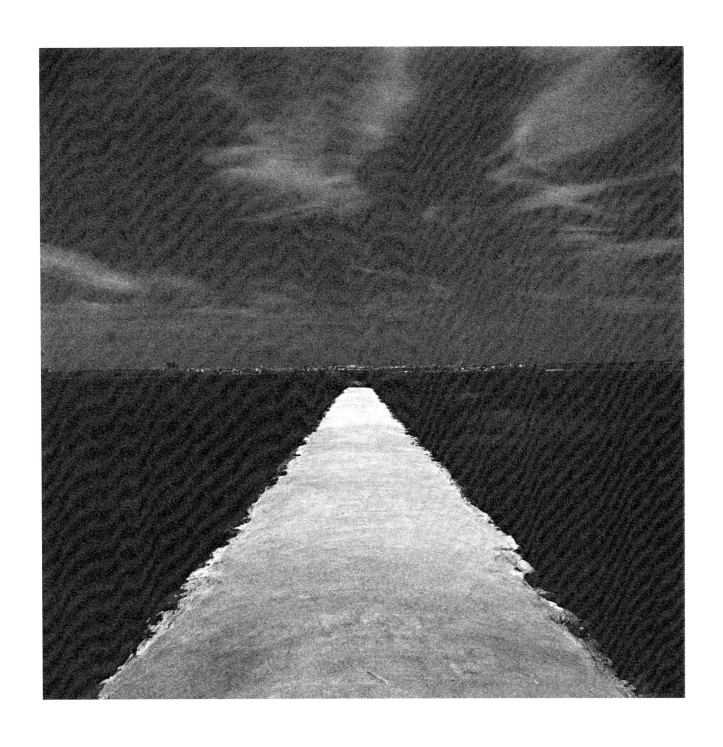

風說：踏白浪進城
澎南五德

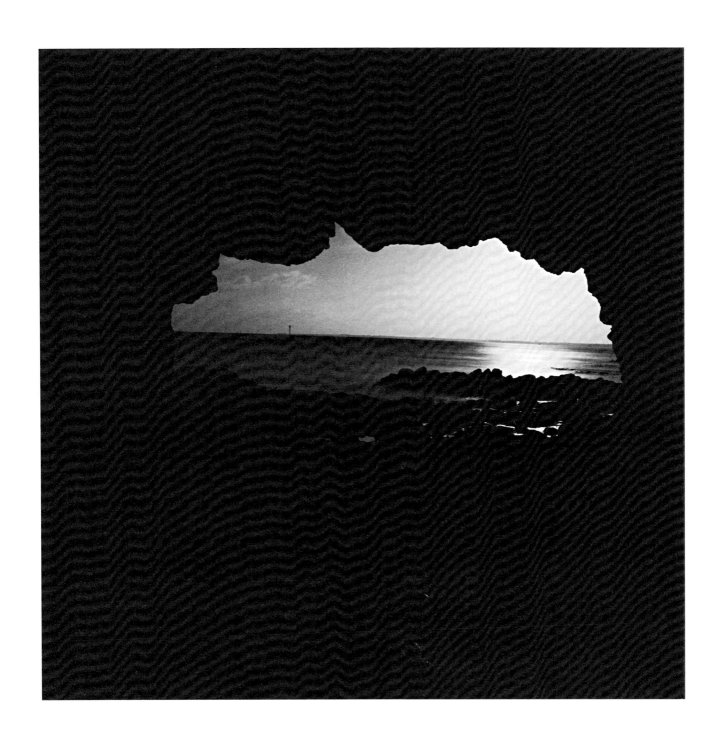

離開？遠方水氣將起
湖西龍門

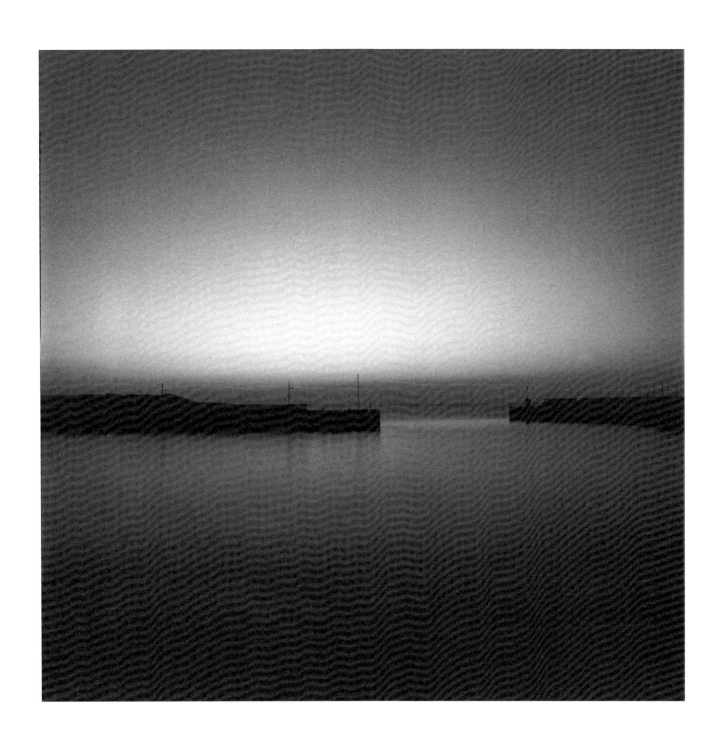

在海天畫上一條平行線
白沙後寮

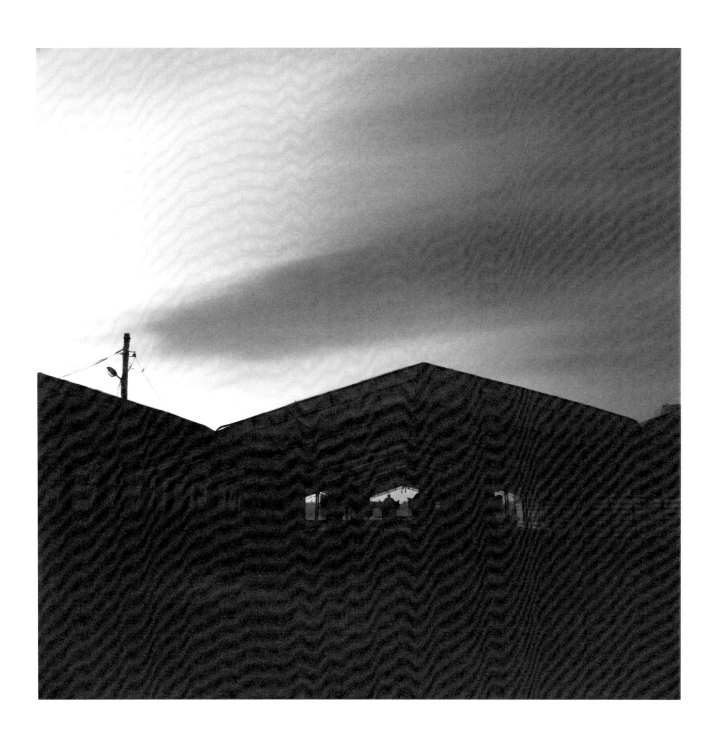

60s造的斜線達天際
湖西安宅

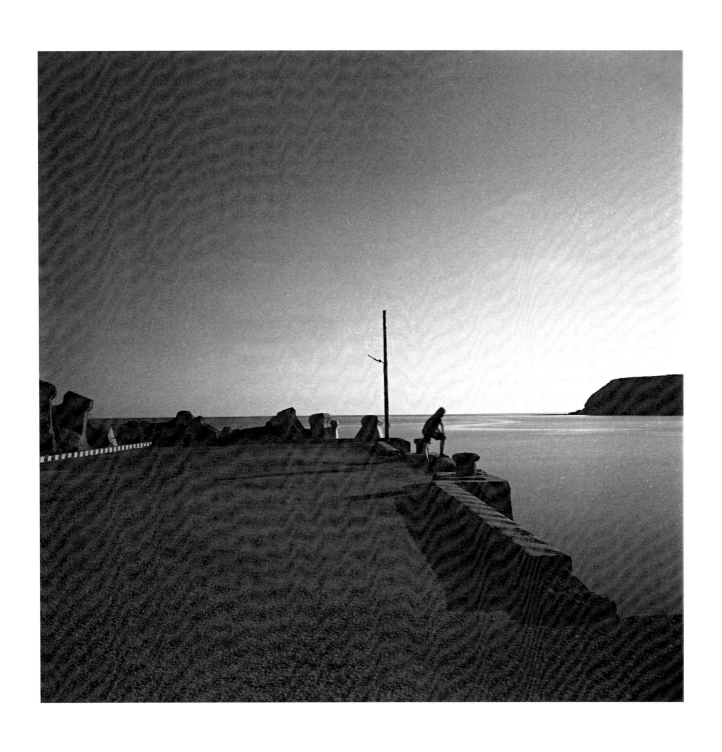

記憶遊蕩在潮汐裡
西嶼內塹

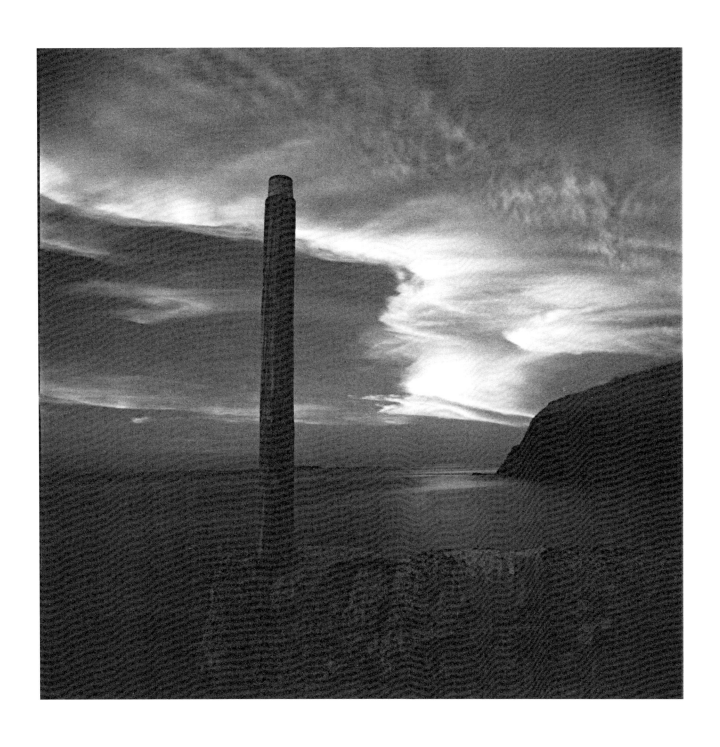

果凍般的凝結
湖西北寮

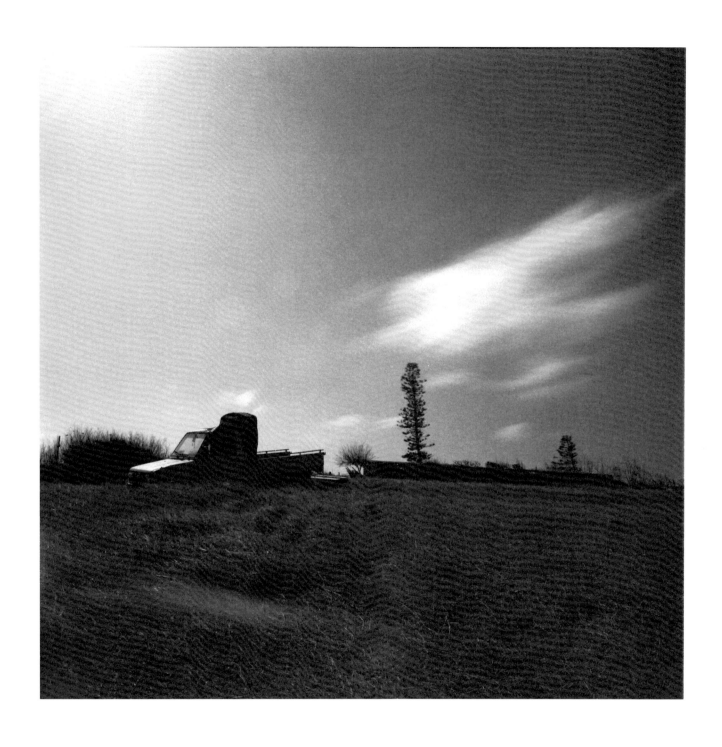

風給時間痕跡
湖西白坑

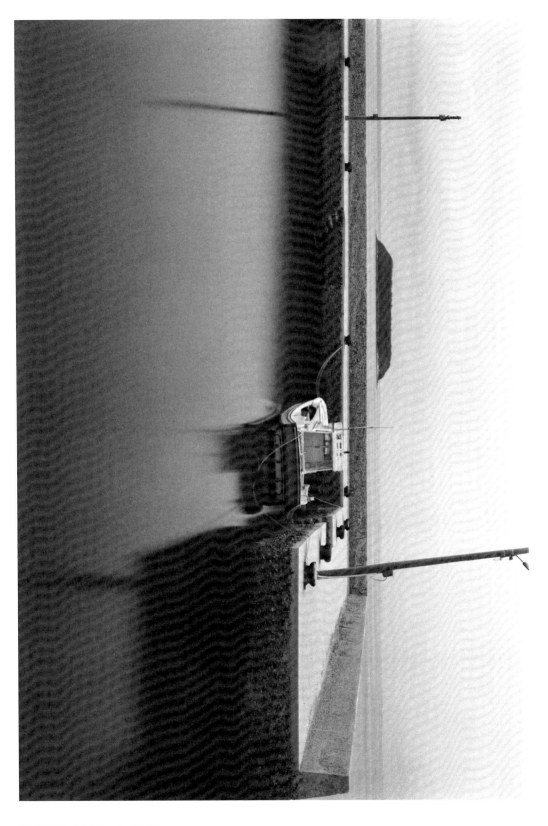

風說要來凍結你遠行
風櫃西滬港

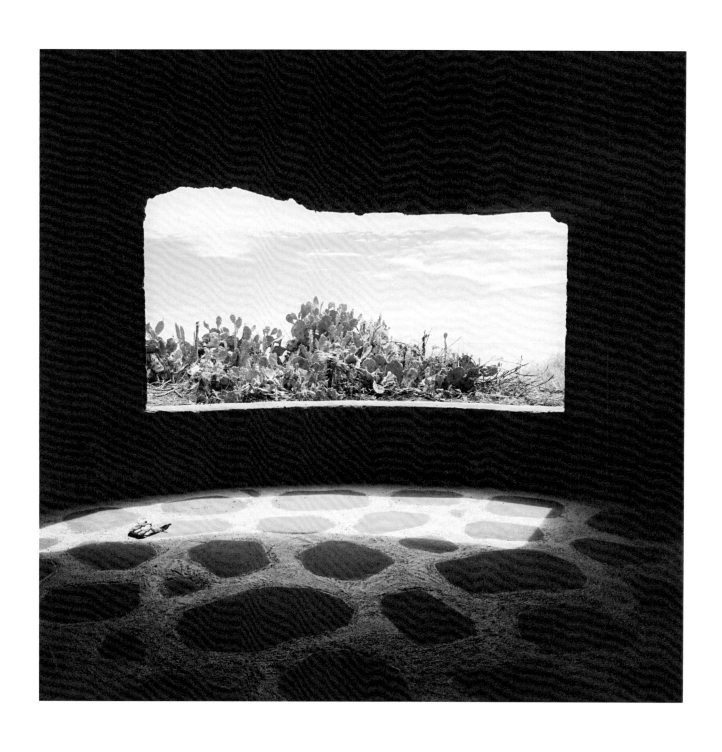

留下的那片葉，告訴我你來過
西嶼外塹

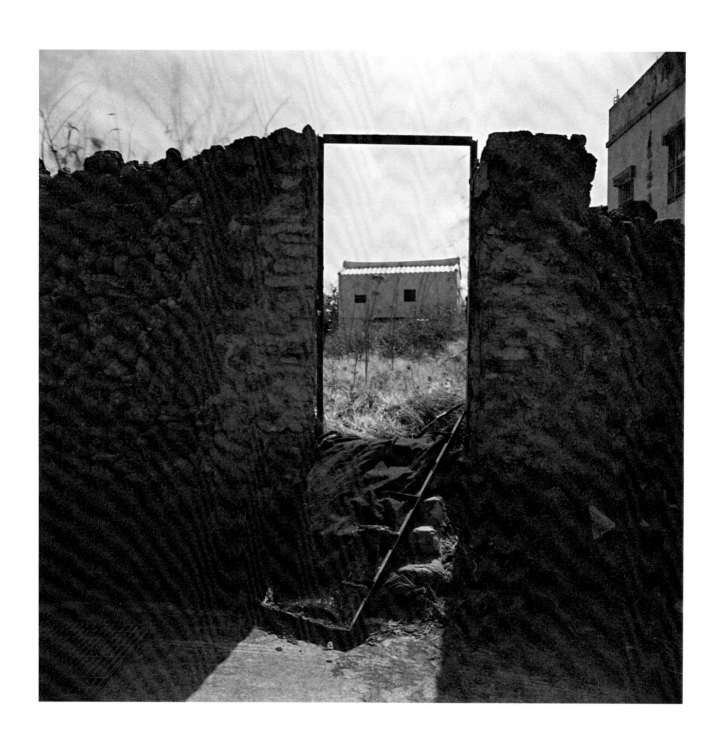

風說：還有一村
湖西菓葉

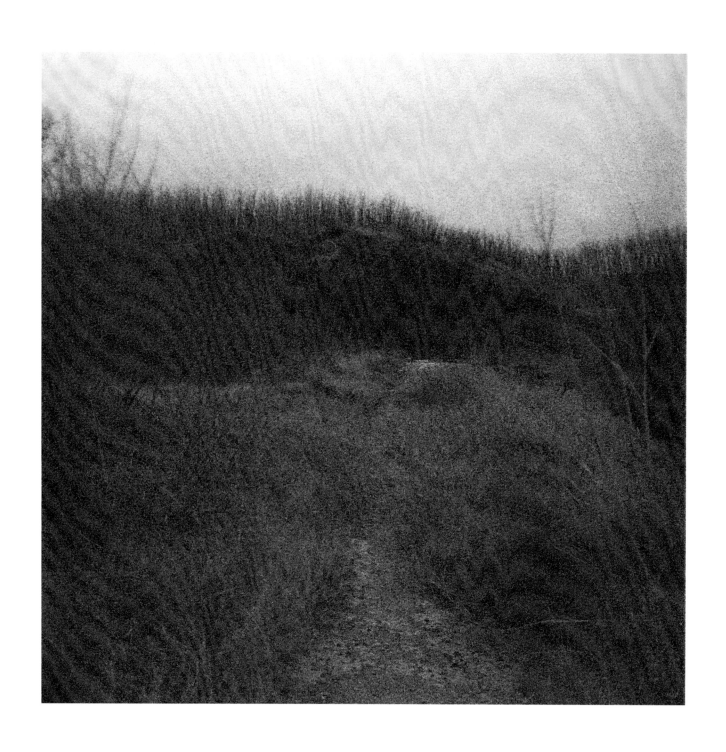

千萬年風化龍翻雲
西嶼池東

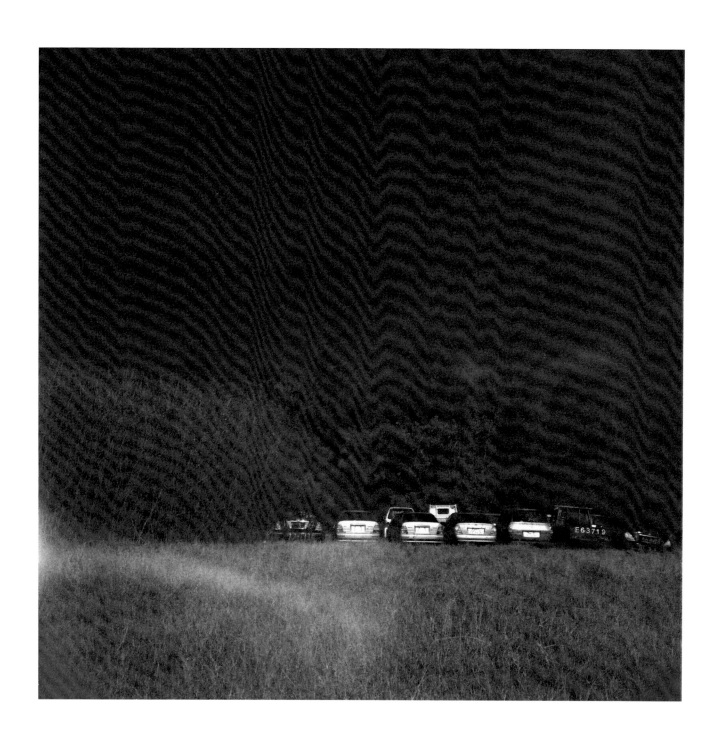

水氣而起的危機
湖西白坑

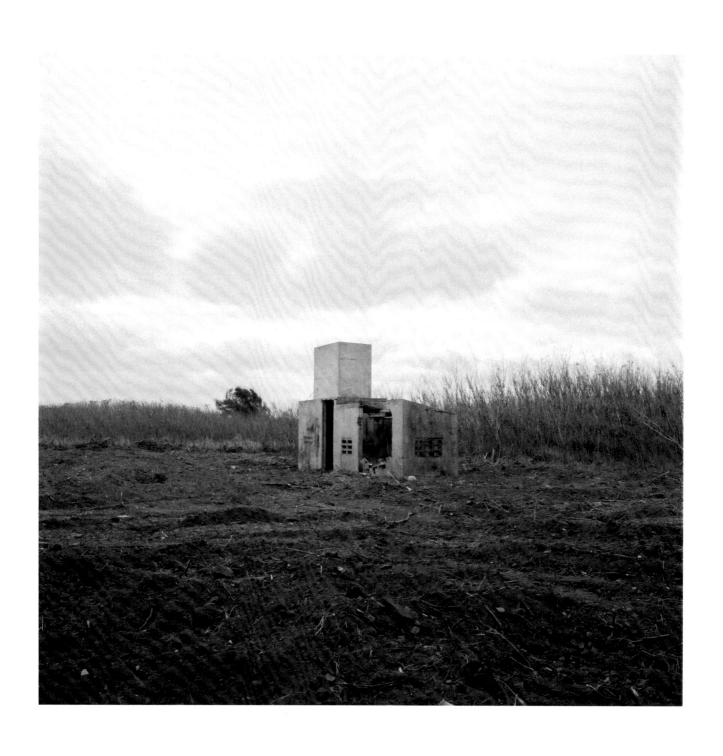

一小時後將化爲塵土
湖西安宅

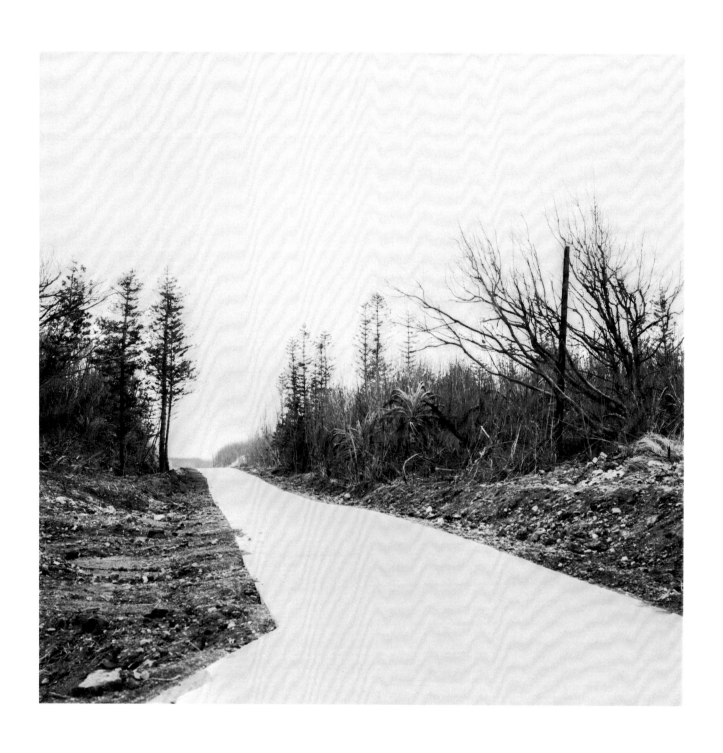

破壞後，知道了風的來去處
湖西潭邊

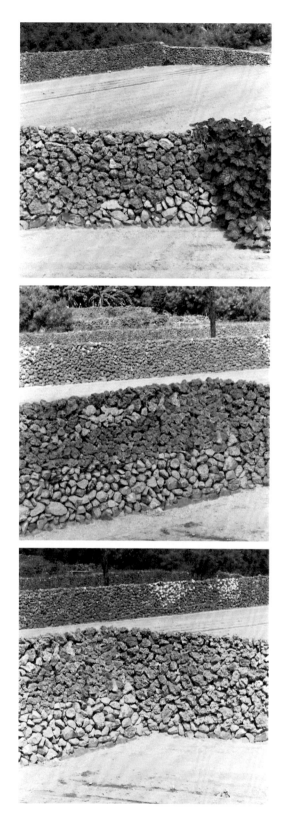

水的城堡

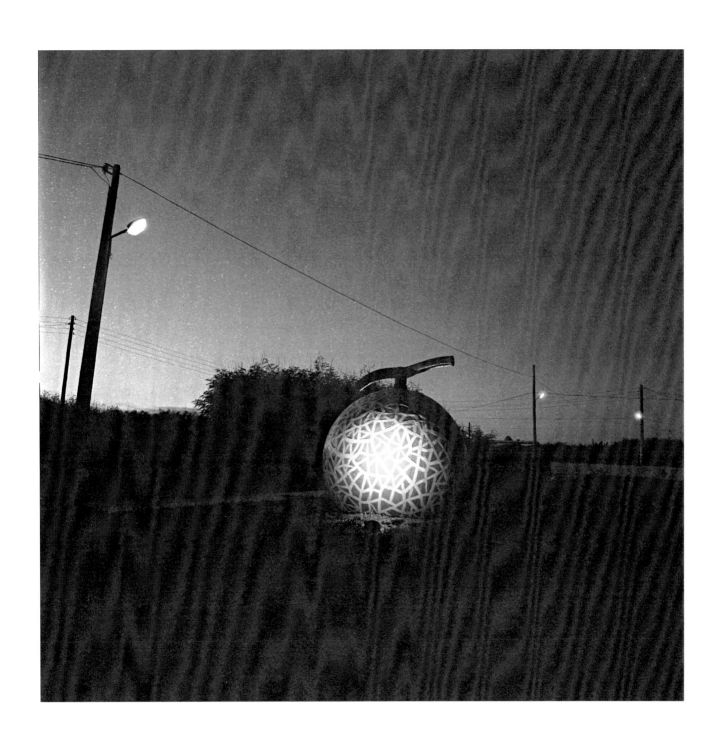

夜幕低垂時他甦醒
白沙後寮

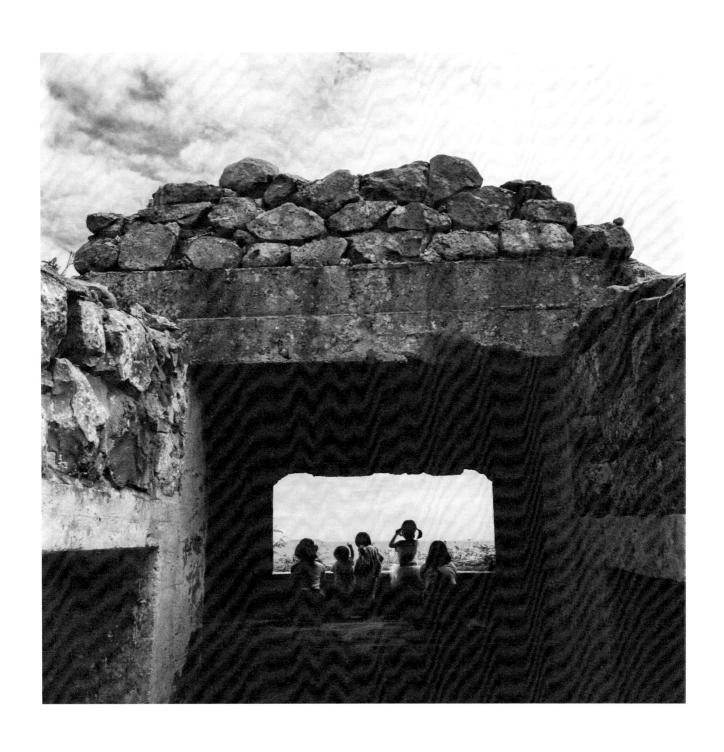

望你從遠方乘風而來
西嶼外塹

2023夏

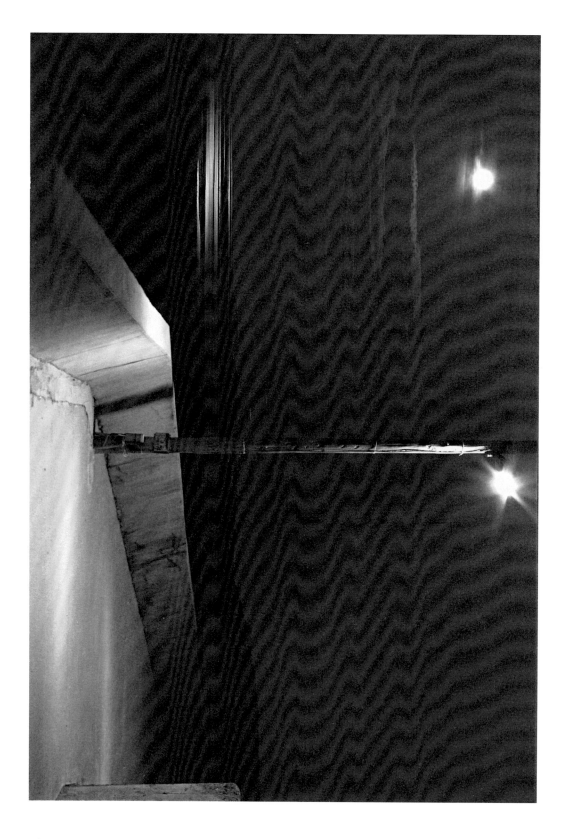

時間
白沙鎮海

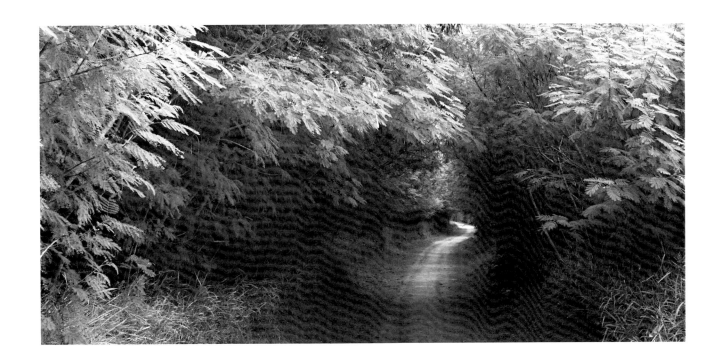

流淌‧‧‧‧‧‧‧
203縣道白沙段

目錄 CONTENTS

感謝

新莊麗來蕭力維先生沖洗

洪文俊大哥掃檔

大頭一家人參與

國家圖書館出版品預行編目資料

這裡的風和水氣／林清振著. --初版.--臺中市：
白象文化事業有限公司，2024.1
　　面；　公分
ISBN 978-626-364-184-6（平裝）
1.CST: 攝影集 2.CST: 澎湖縣
957.9　　　　　　　　　　　　112018253

這裡的風和水氣

作　　者　林清振
校　　對　林清振
攝　　影　林清振
發 行 人　張輝潭
出版發行　白象文化事業有限公司
　　　　　412台中市大里區科技路1號8樓之2（台中軟體園區）
　　　　　出版專線：（04）2496-5995　　傳眞：（04）2496-9901
　　　　　401台中市東區和平街228巷44號（經銷部）
　　　　　購書專線：（04）2220-8589　　傳眞：（04）2220-8505
出版編印　林榮威、陳逸儒、黃麗穎、水邊、陳媁婷、李婕、林金郎
設計創意　張禮南、何佳誼
經紀企劃　張輝潭、徐錦淳、林尉儒
經銷推廣　李莉吟、莊博亞、劉育姍、林政泓
行銷宣傳　黃姿虹、沈若瑜
營運管理　曾千熏、羅禎琳
印　　刷　基盛印刷工場
初版一刷　2024年1月
定　　價　730元

缺頁或破損請寄回更換
本書內容不代表出版單位立場，版權歸作者所有，內容權責由作者自負